U0080350

王寵（1494～1533）

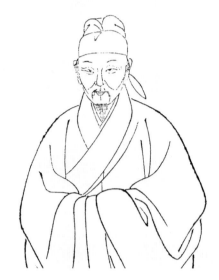

王寵肖像

王寵，字履吉，號雅宜山人。書法出入晉、唐，詩亦清新絕俗。與祝允明、文徵明、唐寅齊名。作畫仿黃子久，蒼秀處不減徵仲。嘗自題云：「遠岸疏林斜日外，春風碧水草堂前。匡廬突兀開屏障，坐看銀河一道懸。嘗自寫小像，王弇州爲贊。」《無聲詩史》

才華受到當世矚目，文徵明在《王履吉墓誌銘》中說：「君資性穎異，於書無所不窺」而尤詳於群經。手寫經書皆一再過，爲文非遷、固不學，詩必盛唐，見諸論撰，咸有法程。」總角之年，王寵遊學於文徵明，十八歲從學蔡羽，讀書於包山精舍。少年時代，

吳中聚燕遊樂的風氣日盛一日，其隨文徵明結識了祝允明和唐寅，並與「金陵三俊」──顧璘、陳沂、王韋交誼日深。在長輩的垂青揄揚之下，王寵聲譽鵲起，隱爲三吳之望，「三吳之士知君者，咸以高科屬之。」王寵以驊騮之姿馳騁吳中文場，在眾人的矚目下急欲有所作爲。

早聞四方的王寵，與祝允明、文徵明一樣，仕途的坎坷抹滅了他率性瀟灑的憧憬；屢試不第，成爲他人生矛盾的起點。1519年，兄長王守鄉試中榜，即將赴京參加會試，王寵面對自己未來孤獨奮鬥的慘澹景象，心存憂慮。二十六歲，王寵第四次鄉試失利，他開始厭倦這種虛耗生命的無益之事，而傾向於羨慕山水的悠閒生活，「鼎食非吾事，江湖自有樂」。面對而立之年以後的習慣性落榜，他只能徒嘆奈何：「我有蛟龍劍，惜哉時不遇」、「豈無萬里志？蹇足空夷猶」現實生活中，他的生理上的困擾也帶給他心理上的衝擊。他的肺病似乎與生俱來，二十五歲以後他感到體力顯著衰退，而經常與起逃虛清靜、長生之想。二十七歲王寵讀書於楞伽山之楞伽精舍，二十九歲主持石湖草堂，一方面賡續了他在包山所受的影響，另一方面也爲自己羸弱的身體找到適當的療養場所，而隨著生理與心靈的疲憊，他對《莊子》與《釋》的信仰，日益深刻了。

王寵父親以酒肆爲生，居於金閶南濠商業區。但喜好古物、書畫，與文人士大夫往來密切。王寵性格清純，容貌據說「敦重」，動止和藹可親。文徵明曾讚其兄弟「秀穎好修，器業并可觀」。不過，他的仕途並不順利。參加科舉八次，皆不中舉，僅以年資貢入太學。其書法造詣深受後人推崇，其學晉唐，人稱「衡山（文徵明）之後以王雅宜爲第一」。但德藝雙修的王寵身體屏弱，在江蘇白雀寺養病多年，以四十歲英年辭世，令人深感惋惜。（蕊）

許多人對王寵年華早謝感到惋惜，以爲其倜能躋於上壽，必可與文徵明、沈周等人一較雄長，毫無遜色。事實上，藝術境界的高低，有時並不在於年齡的長短，藝術家的天賦有時一如哲學家，夙慧早發的情況，時有所見。

雅宜山人王寵，是明代中葉最具代表性的書家之一，他生長在人文薈萃、經濟富裕繁榮的蘇州地區，少年時代博涉墳籍，時人譽爲「江左奇士」。王寵志向高遠，個性超軼，文學

結客引伴、呼鷹走狗與仗劍擊筑的熱情，洋溢在他多采的丰姿中，濟世之志在揮舞的長劍中凝聚。他嚮往李白的人生，羨慕竹林七賢嵇康、阮籍的高遠風度。他內在疏狂的性格中往往帶著儒雅的氣質。

弱冠之年，王寵參與了以文徵明、蔡羽爲首的文人集團，他們常一同出遊，尋幽訪勝，以吳燧「東莊」爲期，組成「東莊十友」。王寵以「文章我輩事」自期，有诔聯詞

場的志向。1509年，大學士王鏊致仕返鄉，舉辦了古鄉射、鄉飲禮儀式，邀請王寵擔任行禮的賓客與襄贊，王寵儀度中節，神情雍

1523年，天水胡纘宗來到吳門，在當地

明 蔡羽《致欤鶴書》

奉別良久企仰懸之以閒於
山中不得歎媚東橫
言順為但諸罷近閣人秦忱好學
人亞在選問之間之閣相應延之
宇靜可乎尤訪閣相應延之
可也草茅田
　面請　侍　生蔡明再拜
歎鶴釈家先生文館

　　王寵十八歲時，經莆田提學黃如金推介，跟隨蔡羽在包山精舍讀書三年。蔡羽字九逵，自號林屋山人。學問長於《易》。其為人高標自許，隱居林屋山，任南京翰林院孔目之職。王寵弱冠擅古文辭，愛好易經，出塵的品格，皆是得自乃師的教誨。

　　雍肅肅，觀禮的人無不望之起敬。郡守胡纘宗十分欣賞王寵，讚美他是一位學養深厚的大雅之士。王寵的社會聲望隨之與日俱增，對文章的見解也日益不凡。

　　三十四歲（1527），王寵赴南京國子監修業，這段期間，文徵明和蔡羽赴京任職，彌補了生命中坎坷未達的遺憾，王寵也彷彿將鴻鵠千里，一舉遠征，生命再次燃起了希望。

　　王寵一直不放棄學業，儘管心理上時而排斥那被他比喻為骯髒、腐鼠的名利爵祿，但他似乎有更超越的堅持。三十八歲（1531），已是王寵人生的暮年，他得以年資貢入太學，遂有「北游燕趙，觀廟朝制度，與四方縉紳先生游，上下其議論。」的機會，但這時，他卻用他信仰的道家思想對這此權力核心的政治人物作了嚴厲的批判：

　　夫儒者握寸管，挾方牘而揚名於億載，彼得志者，曳紱垂朱，高爵豐祿以炫燿一時…不知駒馳電滅，雲浮草腐，後世無稱焉。此其與蠓鷦何異哉？

王寵認為，讀書人應懷遠大抱負思想，若僅為個人利祿與社會名望，儘管現實得志，不過與草木同朽。儒者應揚名立身於千載，而非同尺蠖之浮於泥淖、鷦雀之栖於蓬蒿。

　　1531年王寵最後一次應試，仍難逃敗北的命運。他於1533年辭世，終其一生，八試不第。王寵在其文學作品中經常呈現出既慕祿仕又鄙唾之的矛盾情結。作為一個真實存在的個體，並不能對現實無動於衷。他對舉業的銼而不捨，無非是想證明自己有面對困難的勇氣與決心，他不願向命運低頭，使自己的才華浪得虛名。但是，他嗜愛清靜的本質，與俗世聲利相逐的喧囂大相逕庭，因此，他內心對這種浮沉不定的狀態常也顯得安之若命。他曾在給好友湯珍的書信中提到自己心底的想法…

　　總髮以來，連不得志於有司，樊維檻束，動觸四隅，似亦可憤。然惟喜曠蕩，不耐齟齬，身世浮沉，其拒而不受于懷也，若隄之障水，莫能暴蓄我生，不有命在天，戚何益也。

　　安時而處順，哀樂不能入，正是他保有自性完整的最佳方式。道家不以物傷其性的真諦在他的生活實踐中得到印證。

　　王寵過世前一天，夢兩蝴蝶入袖，他知道自己生命即將結束，也由此憬悟了《莊子》之言。「夢蝶」這一則《莊子》書中的美麗寓言，蘊含了超越形跡，跨度時空的存在本質，說明了形質的轉化無法脫離精神的主宰。王寵的書法寧靜恬淡，隱隱不染塵埃的氣氛，正象徵了他精神與生命存在的另一種形式。

　　作為一個魏晉風度的追隨者，王寵不僅在思想上傾向於道術，《莊子》、《易經》這

雅宜山人

王寵履吉

王寵之印

太原王寵

王履仁印

　　王寵本籍太原，父親王貞邊居金閶南濠，平時熱愛古器物，喜收書畫，親愛賢人。王寵十六歲時，文徵明為王寵取字「履仁」，王守取字「履約」。後王寵更為「履吉」。此處所選四印即有本籍「太原王寵」印，有文徵明為其取字之「王履仁印」，有自己更名之「王寵履吉」印及自號「雅宜山人」之印。

類清談時代的人文素養與文化內涵，在生活
與藝術上他也確實踐履了自己所嚮往的美感
形式。何良俊於《四友齋叢說》曾載：「雅
宜不喜作鄉語，每發口必官話，所談皆前輩
舊事，歷歷如貫珠。議論英發，音吐如鐘，
儀狀標舉，神候鮮令，正不知黃叔度、衛叔
寶能過之否？」即比王寵為黃憲、衛玠一流
人物，喻其器量深廣，善談名理，雋爽有風
姿。而文震孟（1574～1636）在《姑蘇名賢
小記》中更記載了王寵的居處環境和待人接
物：

竹草堂石湖之陰，岡迴徑轉，藤竹交
蔭，每入其室，筆硯靜好，酒美茶香。
主人出而揖客，則長身玉立，姿態秀
朗，又能為雅言，竟日揮塵，都無猥
俗，恍如閬風玄圃間也。時或偃息於巖
石之下，含醺賦詩，倚樹而歌，邈然有
千載之思。

這具體而微地刻畫了一個藝術家生活的
實況，令後人感同身受。如此清純靜好的神
仙中人，卻也是人人所樂與親近、朝思慕念
的同伴益友，實殊不易。

王寵清夷廉曠，與物無競的個性，特別
得到顧璘的褒詡。而文徵明常在王氏溪樓夜
話達旦，師友論心，百年難得的景象，屢屢
繪圖贈與王氏兄弟的熱情，都顯示王寵在他
心目中超越一般士友的地位。身為文、祝、
唐寅、顧璘等人的後輩，王寵既能保有晚輩
謙恭禮讓的態度，又能在學行上展現砥礪的
作用。祝允明在《懷知詩》中緬懷平生知
友，人各一詩，獨為王寵寫了兩首，彼此默
契相會的心境十分令人羨慕。至於唐寅晚年
悽慘潦倒的遭遇，王寵以惺惺相惜的口吻勸
慰解嘲。同儕之間，湯珍、袁袠、錢同愛、朱
應登、陳淳、文彭、文嘉等人最能理解王
寵，時常在經濟上給予援助。文徵明說：

「君高朗明潔，砥節而履方。一切時世聲利之
事，有所不屑。猥俗之言，未嘗出口。風儀
玉立，舉止軒揭，然其心每抑下，對人未始
言學，蓋不欲以所能尚人，故人亦樂親附
之。」王寵書法中平易近人，清和朗潤的氣
質，蓋根源於此也。

王寵《夜燕石湖草堂》
第一開 紙本 十二開 蝴蝶裝
27.8×22.5公分
台北故宮博物院藏

石湖是由太湖支流匯聚於楞伽
山下而成的一片湖泊。楞伽山
旁的治平寺為湯和王寵兄弟
讀書之所在。嘉靖元年，蔡
羽、文徵明等在此建石湖草
堂，由王寵主持，蔡羽特撰
《石湖草堂記》誌其原委。清
朝以後，立五賢祠，供奉唐
寅、文徵明、湯珍、王守、王
寵五人。「石湖」對於王寵和
當時與他交游的書家，皆有非
比尋常的意義。此卷用筆結字
都還顯生硬，當是草堂創立之
初所作。

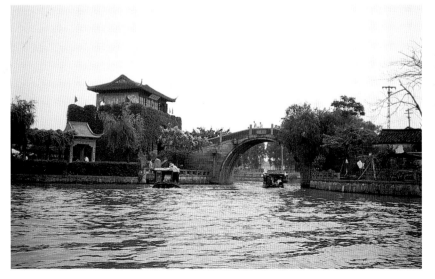

蘇州閶門楓橋與鐵鈴關全景（攝影／洪文慶）

王寵自小居於金閶，父親經營酒館為生。金閶與閶門
同位於蘇州城的西北，以及城門附郭的南濠，在十六
至十八世紀時，是絲綢、米豆、棉布等經濟作物的集
散地，尤其，十六世紀時蘇州商業最繁榮的地區，正
是在「自閶門至楓橋，將十里」這一帶。照片中，楓
橋東邊的建築物正是鐵鈴關。（蕊）

《自書詩贈顧懋涵》

1518年 卷 紙本 23.6×320.6公分 上海博物館藏

顧璘是除蔡羽、文徵明、祝允明之外，最能欣賞王寵藝術才華與生命氣質的南京文壇領袖。其人好客愛才，何良俊於《四友齋叢說》中記載：「顧東橋文譽籍甚，又處都會之地，都下後進皆來請業，與四方之慕從而至者，戶外之屨常滿。」

明武宗正德年間，顧璘赴浙江台州任職，因地緣之便，與吳中文士往來密切。王寵二十五歲以後常有陪伴顧璘游宴的詩作，在《雅宜山人集》中，《席上贈顧參政華玉》、《奉東橋顧丈夜宴賞菊之作》、《同白下諸友燕東橋顧丈家園四首》、《陪顧台州華玉宴虎丘》等可以為證，而顧璘往往以長輩的身分期勉王寵，並對其坎坷未達的遭遇深表惋惜。

此卷書法是王寵贈予顧璘之子顧懋涵的作品，王寵正值二十五歲，與顧懋涵年紀相仿，兩人性情相投。王寵因與其父有忘年之誼，遂趁下筆之際表達他內心最真實的感想。

全篇共寫了十八首舊作，除了《送孫太初卜隱茗溪》、《畫馬》、《詠馬》以外，都是自然山水景物之歌詠。藉由山川啓發的性靈，是不將不迎的。王寵抒發了其不爲世俗所用，卻仍怡然自得的情趣。筆調開闊、明暢，有一種豪邁的節奏與對自由的嚮往，很類似李白健朗昂揚的詩風。

書法略顯生澀，筆意遲滯，結構疏略，像個粗胚，但氣質已經具備。王寵的用筆不苟不懈，鋒毫聚斂，轉折嚴謹有法，穩健紮實的基礎在筆端流露。作品的後半是另一幅

明 蔡羽《書說》 卷 紙本 24.8×27.32公分
南京博物院藏

蔡羽書法出自《蘭亭》、《十七帖》，與王寵書法淵源甚深。《書說卷》是其闡述王羲之筆陣圖等前人書論之作，其中「畫斷而脈，故連；形虛而氣，故實。」正是他和王寵書法中最重要的特徵之一。蔡羽書風多變化，有類似文徵明者，亦有類似王寵者。蓋師徒二人相互濡染之故也。此卷用筆方意圓，鬆而不散，內盈而外虛，是其所長。王寵早年的作品往往也有這種氣韻。

小楷—《贈別家兄履約會試七首》，書於隔年，亦贈與顧氏。肥厚的結體有虞世南的韻致。字跡清腴卻肥瘦相間得不顯單薄，疏長的結體，稍微稚拙的態度，與筆畫在端整的結構中隨意游走，都鮮明地呈現出他那不拘泥於常規的性情。文嘉在書後跋曰：「雅宜詞翰為世所重，此其少作，已自不凡。蓋意度蕭散，下筆便能過人，信非虛也。」意味王寵此書以器度勝，意不在字也。

本卷題跋相關介紹（依全卷出現順序排列）

● 王寵《贈別家兄履約會試七首》1519年

上海博物館藏

此卷為《自書詩贈顧懋涵》後之小楷。此詩乃王寵贈別其兄王守參加會試之作。詩中充滿離別的哀惘，寄託命運不同、飛沉各有時的感嘆。

● 文彭、文嘉題跋 1522年

文彭，字壽承，號三橋，世稱文國博，文徵明長子，曾擢為國子監並助教於南京。文嘉，微明次子，字休承，號文水。

文徵明為當時藝壇文壇大老，在書法詞翰方面一直十分推崇王寵，文氏一門自不例外。從文嘉題跋中「雅宜詞翰為世所重，此其少作，已自不凡。然此卷書贈顧懋涵散」者，其子孝正出以求跋，則又不專在詩詞翰墨之妙而已。」即可窺知。

從此件文彭文嘉題跋中，數次出現「懋涵兄」亦可知悉雙方之交好。（蕊）

贈別家兄履約七首錄呈

懇酒愛我兄弟省也聞兄雜言想同感抱耳 王寵
頓首

懇酒導兄左右求

教首、

——（以下為王寵行草書信札，字跡漫漶難辨）——

乙卯十二月廿七日弟寵 頓首

——（第二段行草題跋，字跡漫漶難辨）——

懇酒兄者其子孝正出以示余跋別

又不得在詞翰墨之妙元王

壬子八月文嘉子于見龍橋

雅宜書酣蔣秀媚大樂類其爲人余少

——（以下題跋文字，字跡漫漶難辨）——

三丙辰三夏打随木曰庸書

雅宜書姿懇媚逸而法度周詳軒昂翹

大令之軌矣共持共二十五六時書已自

遠諸方知興步不九日其駒時然我

夫雅宜書不易浮而与孝正光公者

尤不易得宜孝正無逸寶變之也

丁巳夏假館顧賢堂中獲觀遂

書其後 吳門黃姬水淳父

● 朱曰藩題跋 1556年
朱曰藩字子价，朱應登之子，其家有日涉園，吳中文人常飲宴於此。子价年少時從游王寵，曾觀其運筆之妙，弟振之。《雅宜山人集》卷二有《金陵遇朱子振之作》和《寄朱子价》二詩，可見彼此交誼。此跋文書法「韻藉秀媚，類爲人」觀書可睹其風度，信然。

● 黃姬水題跋 1557年
黃姬水的父親五嶽山人黃省曾從王守仁、湛若水游，學問通古，王寵曾和其《南山歌》，兩人常有詩作往來。黃姬水學書於祝允明，此跋文書法卻有王寵韻度。

大雅堂
出自《堯典尚書》

韡韡齋
出自《堯典尚書》

韡韡齋 大雅堂 等
按王寵有越溪莊在石湖上，中有采芝堂、御風亭、小隱閣。大雅堂和韡韡齋是王寵常用的閒章。

《張十二子饒山亭》

軸 紙本 144.1×33.5公分
北京故宮博物院藏

此卷書於比對開稍長的條幅上，是王寵作品中罕見的大字行草。落筆起止無端的型態，猶如火箸畫灰；筆鋒之收束，顯出作者用筆的力道沉著。線條沒有太大的粗細輕重起伏的變化，字的結體呈現不規則狀堆垛而下。由線條構築成的空間，在字距緊密的行氣下顯得具有實體感。幾個特別的字如「山」、「竹」、「寵」的寫法，是王寵一貫的風格。

這首詩在《雅宜山人集》中的位置與包山詩組相近，大約是王寵二十七歲前後所寫。沒有紀年，但，清秀的筆意，缺乏變化了一首〈病〉：「長卿復何望，祇守茂陵

王守趺跋王寵《自書詩》時曾言：「家弟夢，水月欲窺禪。鼎鼎百年內，千金誠可憐。」也彷彿透徹一切塵世的利祿與名望田。玉曆梅花外，春心藥裏邊。聲華渾似履吉，書宗大令，深得旨法，逸態翩翩，似欲飛動⋯⋯」此書外拓的用筆與圓轉的引帶

然而，與世無爭，有時是因為力有未逮；渴慕長生，則是受長年痼疾之苦！王寵頗類王獻之，然而，字的重心隨勢轉移，擺動搖曳卻有天真之趣。大令流懌妍美、落拓豪宕的瀟灑姿態已被樸素而不相連續的線條逐漸地對修道、煉丹之術和種種仙靈幻化的事物產生濃厚的興趣。他常說：「對此群山林，餌我萬金藥」；「共來山水地，了得義皇心」。只有遠離塵囂，忘卻病痛，才能專心致力於藝術的天地。這詩與字，皆予人一種逐水雲而居的蕭散清閑，在悠然之中帶著一種優雅的虛弱⋯⋯

代，一種斷、續相接的意緒逐漸成形。有度的起落，是右軍精彩的嚴謹。

詩歌中，彷彿可見病榻中的王寵，面對山林水竹調養著病體。他在二十五歲時曾寫

的章法，都表現出年輕的曠味。

王寵《草書詩》 1526年 軸 紙本 82×28.8公分 北京故宮博物院藏

大體上，王寵的行草書可以字體區分為兩種風格。偏向行書的，轉折稜角，方折挺健，頓筆下按，點畫渾厚接近王羲之。若偏向草書，則線條用筆類王獻之和懷素。此卷為草書，故行筆勢圓，點畫細瘦。且因書於醉後，故「橫、塘」與「獨、行」、「殊、愧」等字，引帶與游絲十分薄弱無力，風格與《張十二子饒山亭》相類。

8

釋文：野性山林僻，高人水竹居。焚香耽燕寢，臥病習玄虛。秀嶺迎賓座，閒花落道書。逍遙雲霧賞，人世上皇餘。雅宜山人王寵書。

作品結構圖

字的結體呈現不規則狀堆垛而下。由線條構築成的空間，在字距緊密的行氣下顯得具有實體感。

王寵《張華勵志詩》軸
紙本 58.1×31.1公分
上海博物館藏

此卷寫西晉張華四言《勵志詩》，中鋒的筆致顯得圓實，字間不相連續是王寵書法很重要的特色。通篇氣脈相連，統貫楷、行、草體於一篇之中，速度平穩。但因為三種字體的速度需求不同，所以也能調節平緩之中的單調，而有另一種非關情緒的節奏變化。這種非常平穩彷彿參禪修道者調息的吐納，是王寵書法所以使人有簡澹寧靜之感的重要因素。

《林翁蔡尊師衡山文丈楷計北征軺車齊發敬呈》

1523年 冊 蝴蝶裝 紙本 23.6×34公分
台北故宮博物院藏

嘉靖二年，文徵明受李充嗣的推薦貢入太學，蔡羽也將隨行北上。臨行之前，吳爟和王寵兄弟在湯珍的雙梧堂爲兩位師長餞別。蔡羽寫了《春夜話別序》作爲臨別感言：「嘉靖癸未二月，余將北徵，履約已先赴南宮，二子尋當隨計，兩月之間，各爲一鄉。六人之處，判而爲四。講徹于會，盟寒于壇。回視疇昔，忽若夢境。」蔡羽依依不捨地描述了這一段人事無常的變化。師徒之間，講學論道的景象和不可分割的情感，在王寵寫給兩位師長遠行的讚辭中，轉化成爲一股精進的態度與力量。

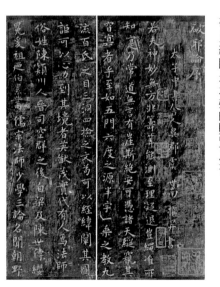

上圖：王寵《尚書堯典》冊頁第一開 紙本 22.8×27.5公分 台北故宮博物院藏

王寵另一種風格的小楷，寫得淳厚圓靜，點畫之間意到筆斷，形式上偶有不完整，不到位之感，但是通篇氣息勻靜而沉緩，如《尚書》、《洛神賦》、《刺客列傳》、《陶淵明飲酒詩》、《遊高唐賦》、《游包山詩》等。張廷濟跋《洛神賦》云：鍾太傅薦季直表至元始顯，至明中葉始烜赫。雅宜山人作字純從此出；若更永其年，當竟十二種意外巧妙。可知這類字體受鍾繇的影響較大。

裁。詩中表達了對師長的景仰愛戴與自身縈獨之感，且分別寄予了祝福與自我期勉的抱負。篇章中「南星、麒麟、明月、鳳凰」等尊貴而有光輝的意象，標幟了兩位長者在文壇上的領袖身分，而以「雲門古樂」、「清廟遺音」形容自己致力於古典文化的處境。末了，筆鋒帶出離別的感傷，在南飛黃鵠的哀吟聲中結束。

翁方綱在《王雅宜年譜》中記載王寵二十七歲臨過《破邪論》。王寵二十八歲《聖主得賢臣頌》小楷，已寫得寬綽秀逸，朗潤清和，很得虞世南的神韻了。此書與《聖主得賢臣頌》的筆跡相承，卻更具變化，更爲圓熟。精準的結構和粗細相間的筆畫，凝聚了王寵在藝術上的才華。精嚴的筆意中有著安閑的自信，端莊的體態中不乏書寫的流暢。擺落唐楷左低右高的型態，更見六朝小楷平和和醇雅的風度，鍾繇點畫異趣的特性如羚羊掛角。這是納趣味於嚴謹的佳作，也是敬呈給師長最好的贈別之禮。

林翁蔡尊師衡山文丈楷計北征軺車齊
發敬呈四首
北極開黃道南星占少微大寸元瑞世
明主正宵衣筴躬麒麟榗天迴日月旂

唐 虞世南《破邪論序》 三井氏聽冰閣舊藏本

<div style="writing-mode: vertical">

海國雙闕月天山兩鳳皇南冠誰領袖

吾道重行藏觀闕徵文艸虹蜺插劍襄

平生寸心赤持此報　朙王

對塵青蓮社傳杯脩竹林江山攬藤思

風雨動龍吟鄴下偏雄傑周南火滯溪

雲門陳古樂清廟待遺音

祖帳桃花水征帆楓樹林山河千里目師

友百季心舉世誰相假離羣自不禁南

飛有黃鵠側翅一哀吟

門生王寵頓首百拜具艸

</div>

王寵《辛巳書事》　局部　紙本　台北故宮博物院藏

辛巳為1521年，武宗駕崩，世宗即位，王守仁於此年平定宸濠之亂，為多事之秋。此書完成於詩成後三年(1524)，對照二十五歲時所寫的《自書詩》和二十八歲的《聖主得賢臣頌》小楷，此書與《聖主得賢臣頌》筆法、章法皆很近似，是王寵學習唐楷的階段。結字趨於平正，亦足見二十八歲到三十一歲之間，王寵曾極力融會魏晉唐人楷書的結構，對字形佈局下過一番功夫。

辛巳書事七首

居庸碼石柱胡門王几由末北極尊閻道
逶迤經海低天河隘見出崑崙斗間道
識三階列日下從九軌夲真舉卜郊非
浪事萬季營保文孫

其二

秦陵松柏五雲高丹見僂廄握赤刀南
斗龍文占王氣中原駘道擁雄虺委裘
不亂貽誤遠磐石相維綿構牢泪治名
臣天憨在元功應鑿醫蕭曹

王寵《聖主得賢臣頌》　局部　1521年　紙本

各18.0×6.6分　揚州市博物館藏

此蠅頭小楷，字大約1.5公分，用筆一絲不苟，佈白均整，結體方、長兼具。「與」、「至」等字出之行書，於謹嚴中略顯輕快之意。王寵晚年跋此書時說：「《聖主得賢臣頌》欲參黃庭經之古而近於拙。學樂毅論之勁而近於生，信古人之難摹仿也。」其取法晉、唐之跡，以「古」、「勁」為風格訴求的特點在三十歲已經趨於成熟。

聖主得賢臣頌

無有游觀廣覽之智頌
夫荷旃被毳者難与道純綿之麗密
累應不已以靈厚聖應朙旨雖然不
略其陳愚心而杅拚情素記曰恭惟春秋
法五始而已夫賢
者國家之器用也所任賢則趨舍省而
在西蜀生於蓬巷之中長於窮巷之下

《遊包山集》

1527年 卷 紙本 21.6×323.5公分

上海博物館藏

游包山集

旦登青口經湖中瞻眺三首

瀛壖委迤敷地嶺隂山川渾沌自太古
決眥開吳天仰飲咸池津術灌東南偏
龍宮嶋嵲蜃鮫室闚幽窞浦列嶂亦迴延
涵屋有家懸洪流阮湍涌嶂亦迴延
雲標海上關石奇鏡中蓮開冬春肅氣
落木浩無邊黃鵠有奇翼表崒同庭
儻遇浮丘欵忽蓬萊巔

二

鳳有立壑尚綿懷彎鶴縱揚阮忽大橋
六水駢虬龍五湖灣杯掌三州溫雲骨
金屏匝地軸玉鏡開天容祑則四濟凌
維百谷室丹立駐日月璀州連春久絕氣
您縈薄青霞阿複重僊人蛻化處十載
宣夫蓉咄弐妾离鼠絕頂巢孤松

三

游子戀清暉冊師譚高浪水宿漆前湍
蓐食凌窮嶂雲帆記多奇霞石非一狀
龍牡已難馴鷗機彌悅蕩靈妃曳翠旗
川后寒綃帳莽茫天地株傾洞風濤壯

河參鵬霄通靈嶽鳳野開頃襟偃仰金宮
中語善虬煙際吟天衢非阡術超駕前遙
音覽化自靡呂懷倀我心臨風寄遙
草逕雨崑山林
入林屋洞
白鶴已僇去碧山遺寶符心扣靈關
仑石窺束都青雲堂泉撑拄百人可跼跌白
王斷隆陳青蓮緩流蘇普人煉液盧林垂
鸞金鋪石乳霧而長交錯如珊瑚蛇行屢
迴春折窮有無恨之稻王識烏家空
糕糊時間神鉦鳴地窟越江湖吳嶽醫
日月宵寵通蓬壺悠然遂雲的心將天
與徒羽毛如可統于載有龍但
丙洞
天傾雲日開映雲門敞芙蓉秀絕鮮
蘆藭排僛掌下覘無齾側眺終有家
丹藤夢冰霓蒼谷蝕銀傍野鹿泛飛泉
兄逝不茶攀蘿春仙靈折麻私繒注訪
道空名石山前途浩蕩誰令濁世憂拍代
凌雲想
曲巇
乘雲歇先登攀峘終廣眺孤基上寒日
平楚騰餘燒天高風物縈眇地迴山川震饑

虞世南溫潤的氣質與修長的體貌，一向是王寵書法風格的基調，儘管在形體上，經由對不同書家的學習，而參入不同筆法，甚或改變結體形構，以被視為一種創新，或一種個人風格的表現，但虞書君子藏器的特點，從未消失在王寵的作品當中。

文彭在王寵《真行草書冊》跋中曾說：「趨庭時，家君每稱述履吉先生翰墨精美，結構圓熟，楷法深得永興遺意，尤為世所推重，予亦最愛之……」雖然王寵未曾明確說明他的書法淵源，但其週遭人物的言辭都傳達出虞世南和他之間有深厚而密切的關係。

此卷《遊包山集》，書於丁亥年，王寵三十四歲的作品。是其融會晉唐各家楷書之後擺脫唐法，趨向魏晉高古風韻的表現。

根據《石渠寶笈》，王寵在丁亥年有臨帖二冊，臨摹鍾繇《季直表》、《宣示帖》、《昨疏帖》，王羲之《臨鍾繇帖》、《辭世帖》、《黃庭經》、《官奴帖》、《樂毅論》、《畫像贊》、《曹娥碑》、王獻之《洛神賦》、《乞假帖》、《蘭亭序》，《新婦帖》，褚遂良《過秦論》、虞世南《靜息帖》，顏真卿《聖主得賢臣頌》、《麻姑仙壇記》柳公權《清靜經》共七家二十一帖。王寵在帖後跋曰：「書法自鍾、王以逮虞、褚、顏、柳，盡態極妍，各臻聖域。而究其源流，仍歸一致，其所傳楷書不過以上數帖。寵自幼學書即留心於此，然至今未能窺見其堂奧也。」表面上這是一樁尚友歷代書家的壯舉，實際上，在這上下求索的過程中，王寵追尋著書法藝術的根本之道，而他

白話風格的行草長卷（包山詩集）

總繞萬壑巔振衣三島上彼美戰勝閒
薜蘿道在望

渦后公山
岳嶼屢岪夺石林实絲錯朝雲臣吐秀冬水亦漸涸梯平熊豹蹲踒曲蛟龍娭皮濤激中洞嵐霧終上薄金膏六日流后
鏡青天部表靈微名圖延賞詣諮言鼠不驚人丹楓時自落兹為可披繪罩

志甘塢萑
入銷夏灣
千山觥迎轉雙人關開峰峋圖作玉鏡潭流水桃華春鶂大自甲子衣冠乃秦民裡重湖阻丹青四望与孤峰長日觀星峰摩天根波光別鴰湯霞彩相鮮新疑鴒南玉池誤挈織女津海鷗戲蘭薄遊儵登心神手橋悲昔幸玉董罷今迎榮華無當坐山水有天真塵纓聊以濯慚雨櫂歌人

登縹緲峰
宵夢升天行明登縹緲岑圖海濤鯨峇
大漠冠鰲晉吳卑倭同覽乾坤漭浮沈千巖�拱帶萬頃通侵雲礎落寒靈瀨氣候昱陽陰窣雲嬌寒
河參鵬宵候通靈巘鳳野開順襟遲徙宇

羅篤樵隱自民猶末路多奔峭懷弍
向里公千春可同調

毛公壇
石門有遺營洞道時屢碣山迴谷關長地迥林宮間近峰戀交青蓮岑溫虛翠丹丹周前除雲堂微昔位毛公颯羽翼白日翔鸞彎自非山水靈胡朝滸生濟如壽荷篠斬黃精終矣正樵人引夢行鹿于街谷戲蜂蝴不崇為異人至石髓不盈握圖經誠餘字
圖貴

蔡師玄秀樓与諸友燕集
人龍未遊時杯臥觀元化抗館碧山隈仗檻滄浪瀉連壑象雲摹擤室紛石駕明霞麗壁墻連巘瀑鼋冤其陰負縹緲其陽展銷夏山川恣凝流乾坤涔萬下滯酌巡時遞氏公坐時疲樂客窮玄夜時式東燭歔合坐同兩籍

第四峰登眺
絕壁已天生迴峰猶翠微磴危尋鮮近風引曳雲衣野燒孤煙直川光落日霏焦歌運自好應飽北山薇

半晴坐高嶺青天博月華長林輕岑
月

似乎有所契悟了。王寵在三十五歲以後筆勢漸老，臻於成熟，此一階段的努力，是不可忽視的。

《遊包山集》是王寵二十七歲遊包山歸來後所寫的作品，共由二十三首詩組成。王寵十八歲隨蔡羽讀書於包山精舍，師徒常聚於玄秀樓講論易經和文章之道。種種學習時代

《包山圖》版畫 出自明刻本《名山圖》

包山的地理環境特殊，其位於太湖之中，四面環水，上有林屋洞，是道教十大洞天之一。宋朱長文《吳郡圖經續記》記載：「昔吳王嘗使靈威丈人入洞穴，十七日不能窮，得《靈寶五符》以獻，即此洞也。」縹峰南端之銷夏灣是吳王闔閭避暑之地，包山寺後的毛公壇，則為漢代劉根得道之所。此地福地洞天，仙壇靈樞，歷史遺跡與神話傳說賦予文人遠闊虛遠的避想，也啟發了王寵對夆霞慕道的渴望。

山林鐘鼎運何碨白石長歌空自哀

絕壁已天半迴峰猶翠微磴危尋解逕
風引曳雲衣野燒孤煙直川光落日霏
樵歌渾自好應箇北山薇
月
半暝坐高嶺青天搏月華長林輕卷
霧蠶浪迴生霞落山河影飄星
漢槎漁師下前瀨吹遂過天涯
酌胡道泉
名泉真乳穴滴瀝溯雲膏白石久丹晶
青山調水符靈豐餐玉漿人世獨醒誌
長嘯十林竹清風来五湖
望下山懷劉元瑞
上方寺
山水雲門會林篁石道微亳光皎翠
落落雨漠泉飛塵鹿參金鏡海苔積
寶衣浮竟何益轉覺此生非
巉上人房
巖樓三島隔林臥五湖流吐納雲霞迴
空濛天地浮鏡機絲入家寶思瀁霄
萬事如龍嬎無生安所求
鹿飲泉

林屋道中

海嶠雲霞虛翠屏間風吹訣采真行
壺中樓閣天齊動石上瑤華冬自縈金庭
有浮立来駕崔似聞于晉解吹笙金庭
玉柱千年閟日月峥嶸愧此生
灣中覽古
帝子樓船天上来諸宮靈殿海中迴
山河錦繡千年觀歌舞風塵萬望哀
澤國魚龍吟落日荊蠻雲揚悵咨臺治
絕頂親琴日月行五湖如帶自迴縈山
川歷分南眼今古洽混大清萬里
風煙臨海嶠百年身共憶浮萍末驕
鸞鶴雲車遠元坐松杉濁酒傾
寅辰歲游包山有包山集
距今丁亥八年矣追憶勝事
歷歷猶耳目間為之憮然今
補菴先生見索復錄一過
珠足愧也
推宜山人王寵識於石
湖神院

的回憶充溢其中，伴隨著世外桃源般的曲巖、丙洞，這些奇景，經常幻化成爲王寵夢想中的華胥仙境。此地的地理與人文景象是他筆下和足下經常的遊蹤，他不只一次書寫這個題材，在不同時間、不同場合，以他擅長的書體，表達他對包山的神遊嚮往與留連徘徊。

這件小楷以精純凝鍊的筆法寫成，轉折點畫皆神藏不露，珠圓玉潤的細膩之感，沁人心脾。即使穎鋒易露是寫小楷易有的毛病，但王寵並不作筆尖遊戲。字體自《季直表》扁斜傾側的橫勢脫化而爲縱向，縱橫相錯，頗爲靈活。行氣章法的調節十分自然，顯示出他對這隨類賦形字體安排的熟練技術。點畫之間不相銜接的疏離，似有若無的脈落，一反筆意連貫的邏輯思維；波撇一類的筆劃取意含蓄，有圓融之逸趣，不露圭角，玲瓏湊泊。

題款中曰：「補菴先生見索，復錄一過。」補菴即華雲，字從龍，無錫人，有劍光閣，是嘉靖時期重要的收藏鑑賞家，與文徵明等吳中文士素有往來。王寵此卷得其收藏，下筆汩汩然。

14

山川覽不極日夕廋公樓貞觀虛中詔
玄心物外遊十洲何處所七澤迴同流
把酒渾忘我飄飄只海鷗
毛公壇往包山寺茂林曲塢山水迴互
吾慕餐霞子高。臥翠微五雲翻石
壁三秀嶷金扉丹穴藏符近包山椒
錫依氣氳旦十里幸葉挂蘿衣
包山寺
百嶺自迴谷天開寶樹林古幢靈影戛
風竹澗泉吟白石參龍象青山習道心
南極客星浮禹穴中宵海日見徂徠
網羅空綵戀吾意在高深
蔡師西山草堂
震澤波濤天地迴百蒼渾水竹壺開
即同康樂披雲臥時許廣芭間宇秉
山林鐘鼎運何礙白石長歌空自哀
林屋道中
海嶠雲霞虛翠屏間風吹訣采真行
壺中樓閣天齊動石上瑤華冬自榮遂
有浮立來馭官似聞子晉解吹笙金庭
玉柱千年閟日月峥嵘愧此生
灣中覽古
帝子樓船天上來諸宮巒殿海中迴

宇青風激天籟心無急冷然意
玄秀樓

王寵《行書自書遊包山詩》 局部　1524年　卷　研花箋
29×382公分　天津市藝術博物館藏

此卷作於王寵三十歲，流暢的速度與後來的沉著舒緩略不相同，亦較無含蓄之氣，結構的熟練在用筆的速度中展現出來，字體的輕重安排和大小錯落在用筆熟，畫面有平板之嫌，但行筆落墨毫無草率懈怠之意。

《遊包山集》卷尾補菴題跋

補菴居士，本名華夏，字宗甫，江蘇無錫人，為當時著名之鑑賞家、收藏家，其居名「真賞齋」。吳中許多藝術家如文徵明、唐寅皆曾為其作畫。從這件題跋亦聞知其與王寵的交往。

釋文：丙戌（1526）之冬。雅宜過余梁鴻溪上，坐劍光家，促膝寒窗，竟日因赴約毗陵，不能為平原十日之餘，因以佳箋乞為楷書，以作枕中鴻寶，間明年二月一函遠寄臥藏，展完喜極欲狂是不特書法之精工，其覽勝諸作讀之怳若臥遊此卷，不幾成雙璧哉。古來天壤之間，全才最難若我家雅宜，真不愧矣。補菴居士自題於劍光閣。

明　王鏊《行楷書壽陸隱翁七十序卷》局部　瀍金箋墨書　27.3×218.6公分　上海博物館藏

此長卷乃王鏊為包山賢者陸良甫所寫之壽辭，引首文徵明大字行楷「包山隱德」四字，表彰了陸氏的德行。在王鏊的正文之後，是文徵明以小楷書寫的讚頌，以及蔡羽、王寵、王守、袁表、皇甫汸等人的和詩。這些題跋反映了王寵、文徵明為首的藝術家群像及其藝術風格之面貌，還有他們與當地人文的互動關係。其中，王守和皇甫汸的字體都十分酷似王寵。

《五憶歌》

1528年 卷 紙本 29.3×294.7公分 台北
故宮博物院藏

王寵三十五歲時所寫的這件五憶歌，在烏絲欄的金粟山藏經紙上，筆觸顯得十分清晰而點畫光潔，種種下筆時轉鋒換勢與映帶提按，皆留下了時間行進的痕跡。這是由於紙張質地密致，不易墨暈的關係。如欲書寫魏晉風格的行草，即適宜在這種紙上展現筆端的軌跡與美好的點畫形式。王寵很喜愛用這種紙寫作品，因為他的筆法與氣質都承襲晉人的風格。

點畫似是十分靜默而安祥地沉入於紙，看不出藝術家正為一個溽熱的夏天苦惱。王寵在序文中道出此詩的由來：「丙戌病暑，伏枕書空，神游六合。戲作五憶之歌，以解煩蒸。」而在跋文中說明此作的背景：「戊子夏五，與明卿燕于錢氏有斐堂，新暑作毒，揮汗成雨，眇然有江海之思。」因此，畫面中如果有一絲一毫清涼的感受，當是詩人心境的反射才對。

沒有什麼比直接將心靈帶到清虛之境更為便捷的消夏之道了。匡廬泉、泰山松、峨嵋雪、渭川竹、黃鶴樓，這些詩人記憶中的避暑勝地，隨著此刻的生理需求，一一如甘泉冷露凝結於喉舌之間，咀嚼文字意境，竟也能使體溫驟降五度。

在廬山飛瀑之下褰裳濡足，享受跳珠濺玉，臥眠水底的冰鎮透涼，或是在六月的峨嵋山上，降雪在──一個銀白與寒光交相輝映的世界──

《五憶歌》的文字有此模仿自李白《蜀道難》和杜甫《飲中八仙》，但是文體卻是由漢代張衡《四愁詩》歌調轉化而出。

明 沈粲《千字文》局部 1445年 卷 灑金紙本
25×575公分 北京故宮博物院藏

元代章草流行，書家往往融今草與章草於一體。偶然的擊石波，有一種迅疾而猛烈之狀態，頗能表現躍動與活潑之感。宋克的行草中經常帶有章草的結體和筆法，輕快的波碟與尖銳的起筆相呼應。沈粲這件作品也不例外，他的出鋒銳利，小變章草的形體，實承自於宋克。王寵的擊石波則含蓄而有裝飾性意味，較爲樸厚。

王世貞曾見過一幅繫有文伯仁圖之《五憶歌》，見其用筆秀雅，絕得《尚書》、《宣示》、《樂毅論》遺意，在展閱之後，有「如碧玉壺賜對，消得紫綾半臂」之感。那或許是一件楷書作品，但書家已能將辭意與書藝合而為一了。事實上，也有人懷疑王寵的親身經歷，而只是吳中名蹟，但是不論如何，要非其筆精墨妙，恐清寒亦未必侵人肌骨也。

王寵三十歲以前的行草修長纖潔，神似蔡羽，當時他尚未在魏晉的堂奧中浸淫太久，但是現在，蔡羽的影響已經漸漸遠離，尤其王寵三十?以後在書法上用力更勤，從這篇作品中可以看出他的章法受到王羲之草書的影響較大，具有獨體不相連的特性，在結構上則傾向於王獻之的虛拓。偶然的擊石波，和穿插少許的章草結體，顯得古樸可愛。當然，《閣帖》的氣質仍十分濃厚。

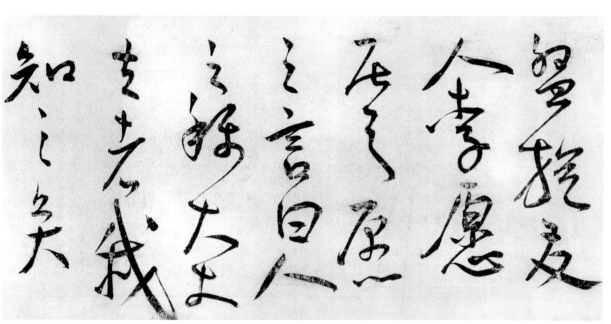

這是一件十公尺長的卷軸，字跡隨著紙張接續綿延而下，迤邐而開，浩浩蕩蕩，如雲興霞蔚一般。王寵很難得寫這樣的大草。他的前輩祝允明倒是常常縱橫散亂地將點畫灑滿整個畫面，寫在寬大的條幅上，一吐胸中塊壘之狀。王寵非常推崇前輩祝允明，兩人情感莫逆，但在藝術形式上又走著各自的方向。

對王寵而言：「枝山點畫狼籍，使轉精神，得張旭之雄壯，藏眞之飛動。所謂屋露痕、折釵股、擔夫爭道、長年蕩槳等，佳意咸備。」他曾在文嘉處見到祝允明《古詩十九首》而愛不釋手，對祝允明抗衡鍾索，得書學大統的造詣極爲嚮往。人類對自身的深刻認識，經常是透過不同的個體映照出來的，在別人的作品中看見自己，藝術家才能不斷進步。

此卷結體、用筆均濡染祝氏。結字寬鬆，線條本身張力十足，筆勢奔競走中有方，有咫尺千里的氣象。字體大小相間，每行一到五字不等，參差錯落的變化，或剛或柔的引帶，疾徐快慢十分協調。此幅以硬筆書寫，出鋒十分尖銳，轉折之間，提按少駐，迴環鉤曲，都無率爾荒疏之病。「草書以折而後勁」，王寵此卷折筆亦多，圓中有方，亢爽之氣呼之欲出。由於紙張有限，最後一段改寫小字，但整體氣勢連貫，未受影響。王寵在章法上比較保守，祝允明以橫突斜筆穿越行間規矩的景象，在此不見。

這一段興致淋漓的書寫，從書跡中可見

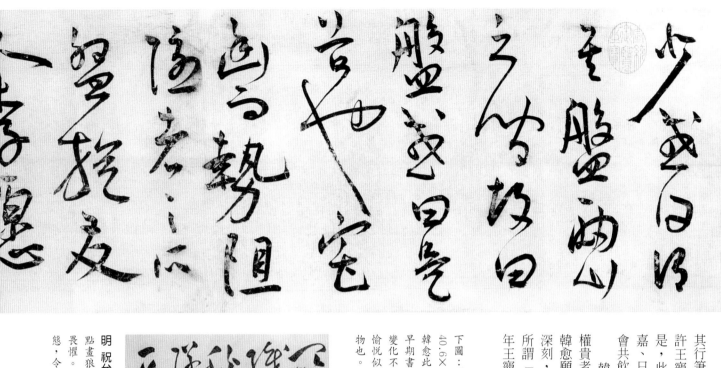

其行筆時的灑脫不羈，與平時儒雅嫻靜大異其趣。或許王寵本身即有疏淡與狂逸兩種性格融會其中，但是，此書作於嘉靖己丑端陽，是日王寵與文彭、文嘉、日宣上人燕集於石湖草堂，酒醉之後提筆振書，嘉會共飲，文友相聚，復書寫此文，心有所感。

韓愈此文，藉李愿之言，批駁降志辱身、依附權貴者，而讚美隱居不遇於時之大丈夫。兩者相較，韓愈願隨李愿歸盤谷隱居，徜徉終生。這段文章寓意深刻，符合王寵此時之心境與生活態度，合於孫過庭所謂「感惠徇知」之時。故人書相發，極為難得。時年王寵三十六歲。

下圖：明 董其昌《盤谷序書畫合璧》局部 墨書部分 卷 絹本 40.6×677.3公分 大阪市美術館藏

韓愈此文頗受書畫家青睞，陳淳、董其昌等人也有此作。董其昌早期書此，行雲流水的輕滑之姿，與文章意境相去甚遠。字形變化不大、曳長的直筆，作為調節行氣、舒緩節奏之用，神情愉悅似插花舞女，相較於王寵的儀態萬千而端嚴自持，不可方物也。

明 祝允明《杜甫秋興》 軸 紙本 遼寧省博物館藏

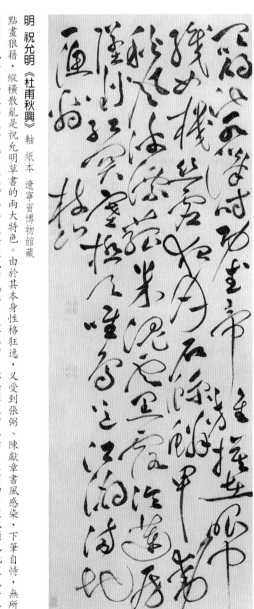

點畫狼籍，縱橫散亂是祝允明草書的兩大特色。由於其本身性格狂逸，又受到張弼、陳獻章書風感染，下筆自恃，無所畏懼。此件用筆取法懷素《自敘帖》和黃庭堅凌亂的「點」。破敗的、毫無矩度的線條，在畫面中彼此傾軋地展現著姿態，令人驚心動魄。

《送陳子齡會試三首》

北京故宮博物院藏　紙本　23.2×36.3公分

明代後七子領袖王世貞不僅主盟文壇，對書畫藝術鑑賞也有豐富的經驗與深厚的學養。他曾經稱讚王寵的書法：「正書始摹虞永興、智永，行書法大令，晚節稍出己意，以拙取巧，合而成雅，婉麗遒逸，奕奕動人。爲時所趣，幾奪京兆價。」他注意到王寵書法晚年的風格變化，並認爲「以拙取巧」是王寵風格中的一個重要特徵。巧與拙本是相對立的審美範疇，現在卻統一在一個整體當中，意味藝術家運用樸素的手段，表現生動而豐富的內涵。這件《送陳子齡會試》小楷，正是這樣的典型。

筆法與結構是書法藝術的兩項要素，王寵這件小楷用筆十分單純，結體頗有稚拙之感，他並不精心刻意在點畫的安排與形質的怠惰。重新對待自我與藝術載體之間的關係，其實是提醒藝術家在運用他熟悉的藝術媒介時必須要突破一成不變的技巧與思維慣性。「生」即意味著一種新鮮的感受。王寵這種樸素淳雅的氣氛烘托紙上，他只是自然地流露著他的情感。此書，得《老子》、《莊子》「天籟」的真趣。「無為」的神韻與《莊子》「天籟」的真趣，很符合道家式的自然無意。

董其昌「字須熟後生」的主張大概是他深刻的體會。書法家一旦運筆自如，行雲流水，最容易有輕滑流俗的毛病。太過流暢，不假思索，則顯然是心智上反成一種習氣；不假思索，則顯然是心智上的怠惰。重新對待自我與藝術載體之間的關係，其實是提醒藝術家在運用他熟悉的藝術媒介時必須要突破一成不變的技巧與思維慣性。「生」即意味著一種新鮮的感受。王寵並未如董其昌一般提出書學理論上的主張，但是他用更實際的書寫，表達了書法藝術的奧妙。

送陳子齡會試三首

隋掌有明月卽握本荆璆光肇一曜世逝矣不
復留中疾忽自驚絕壑失藏舟止者如蝸旋
去者若雲流普爲輔與車今成沈于浮彈劔
作徵聲颯寒風道丈夫豈意氣豈在同袍
懤
風昔臥林壑与子多緒言方軓共行遊彼竹素
囷古人不可見志節照當年垂爲日星文流爲
河漢源中疾撫枕歎思与比翼寫龍淵不在握

丁零的聲響，沿著筆墨，形於眼，入於耳。清涼之境，宛如汲水的星子一般透出光亮。一種真實無虛的自我觀照，不用世俗喝采的平實無華，在一點童稚和一種遊戲之間，是可以如此的盡興。

「前世分明楞伽寺裡僧」的王寵，對自己的身世有了澈悟，靜聽著內在聲響的力量。無畏於外在世界喧嘩的力量。《黃庭經》的古澹，鍾繇的巧趣和虞世南的雍和，早已入其骨髓，他神色自若地汲取這些前人的寶藏，信手拈來，織就了繁星似錦的圖畫。

送弟子陳子齡會試，王寵自然是依依不捨的。兩人平日相處的點滴，盡在詩歌之中。湖尊先生，亦未詳何許人，大概也是王寵的後輩。王寵是愛護後學的人，在他們面前，他是學問的導師，也是人生的典範，他如此坦然自在，沒有一絲束縛，擺落了世間的繁華，只剩下性靈中褶褶閃耀不已的光芒。

光景及子朝陽曒鳥飛不厭高獸挺各爭先策
足擾津要慰我孤窮
黃金錯鏨劍結束千里裝驅車向燕趙日夕
見太行天寒繁霜屢雪層冰阻河梁疾風沙礫
奮落日人馬僵原野何蕭條旅雁正南翔男兒
富贍力所顧馳四方咄彼乳臭子尸居戎垂堂
挾袂徙此逝中情慨以慷雅室山人王寵書俚
湖尊兄先生求正

明 祝允明《出師表》局部 1514年 紙本
東京國立博物館藏

祝允明此書寫於五十五歲，取法鍾繇意趣，特色鮮明。肥鈍而方扁的結構與粗細相間的筆畫，在精意之中展現出書家熟稔於法度的嚴謹與自信。「弘、於、試」等字偏旁出以行法。「必、能、愚、事、德」等字皆源於《薦季直表》。祝允明廣博的書學對王寵影響深遠，而其對鍾繇的學習也啟發了王寵與後來的書家，故而此件作品意義非常。

清 朱耷《小楷臨褚遂良聖教序》1693年
26.4×14.2公分 王方宇藏

雖然名為臨帖，實出己意，明代書家「意臨」的情況時有所見，像這樣離帖甚遠的例子，董其昌、王鐸都有不少。書家以己意詮釋原作，以「自我」之體悟為創作的核心，在明末成為一股潮流。此作純是八大，毫無河南意趣，結字的趣味與簡淡的筆墨，卻與王寵有異曲同工之妙。

《荷花蕩詩》

紙本 25.9×702.5公分

美國弗利爾博物館藏

吳地習俗，農曆六月廿四日爲荷花生日。這一天，蘇州地區的男男女女都會到封門外的荷花蕩來賞荷納涼。據聞洞庭西山（包山）銷夏灣的荷花最美，夏末舒華，爛若澄波，往往留夢灣中，越宿而歸。

六月的荷蕩是王寵非常喜愛的活動，這卷詩軸，與袁與之分享荷花蕩之勝，寫得函蓋搖曳，多姿多彩。白晝裡的人市湊集與清芬的荷花蕩漾，伴隨著採蓮人家的漁樂和賣錦繡。遊人到此放棹納涼，花香雲影，皓月澄波，往往留夢灣中，越宿而歸。

世之後接觸人群的喜悅與興奮。

塵囂鼎沸的市集與清涼愉悅的閒適頗不易調和，在畫面中仍可以感到王寵久未入

花人的吆喝聲，啖著涼瓜，想像自享受著風拂樹眠的清閒，東陵子晚年以王侯的身分賣瓜，這一定拜後塵。」王寵一生書法不曾放肆，這一卷書雖未紀年，但據筆者考察，確定是三十七歲以後所作。

鐵保跋此卷時云：「有明書家如王孟津、張二水之儔，非不恣縱，然動失規矩，非書家正宗。雅宜山人此卷，於恣肆中神明乎法，用筆有印泥畫沙之趣，使香光見之，即袁褒，袁氏六駿之一。與王寵家世代相交，情感深篤，有此卷爲證。

迅疾之筆中有脫去形跡之思，不求悅目卻愈顯動人，鐵保所言不虛矣。

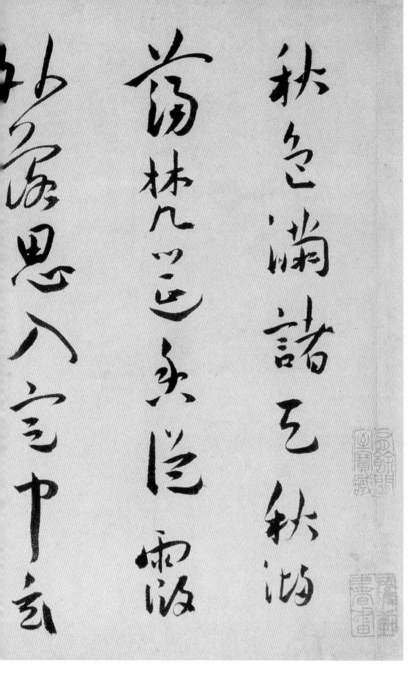

《五言律詩》

局部　卷　紙本　24×147公分
南京博物院藏

課的心情，矩度未脫，乾隆皇帝於其後跋曰：「此卷尤極熟之候，予向臨《閣帖》，愧未津逮也。」讚美王寵學習晉人已到爐火純青的地步。然此卷更勝《千字文》的意匠，圓融無礙之境如在目前。

王寵三十七歲自太學北遊歸來後，即欲歸隱石湖。其居所越溪莊的位置就在蘇州近郊的石湖旁邊，距離市區很近。寧靜的生活，使王寵更專心致力於藝術的天地而筆不停輟。三十八歲，王寵養病於顧璘的愛日亭，是年秋天回到石湖。三十九到四十歲之間則往返於虞山白雀寺和石湖兩地，在生命告盡之際，只有山水清音與木魚梵唄能紓解疲憊的心靈。他神游於道家的世界中久矣，他企圖在神聖的宗教與仙人沖虛的境界中找到一種永恆。

他十分樂於讀經、參禪，他在佛經中發現了跟莊子一樣的「逍遙」世界，在《四月八日》詩中他說：「釋迦產西海，李耳降東周。聖人闡宗教，吹萬群生休；傳言佛誕日，供養溥十洲。白雀古道場，千載閟神丘……我師拂淨水，廣陌香塵浮；普施一切眾，士女儻有悟，永作逍遙遊。」種種的宗教與偉大的心靈所追尋的不外乎是掘發人性的善，安撫群生的失意。王寵齋心於寺廟，其實也是在尋找人生終極的價值，他需要超越的神性與宗教來肯定他存在的意義與即將消失的靈魂之不滅。

此卷書寫了《寺遊》、《丘中》二首和《秋曉》四首詩作，詩歌中寧靜沖淡的氣氛，遮掩了秋涼的肅殺，詩與書融為一體，行氣協調順暢，舒緩悠徐。攬卷適懷，沒有雕鑿斧鋸痕跡，也不作插花美女。形式上的執著已經可以放棄，一切自然，隨風飛雲逝，花開花落，而他只是靜靜地觀照著。

嫻熟的用筆，時而靈巧，時而渾穆；流水湯湯，漣漪起伏……柔韌的線條代替了直拗的固執，一筆之中，更多令人駐足留連之處……點畫勻淨爽颯，字體獨立，轉折清晰。行藏不苟之態出自右軍，勢態瀟灑，搖曳寬綽則源於大令。其草書又學《書譜》與懷素《小草千文》，此卷甚得懷素小草之虛和，以筆斷意連，意斷神接之方式統攝全篇，不作連綿的使轉牽引，與奔蛇走虺之狀。

王寵寫於三十四歲的《千字文》仍有字

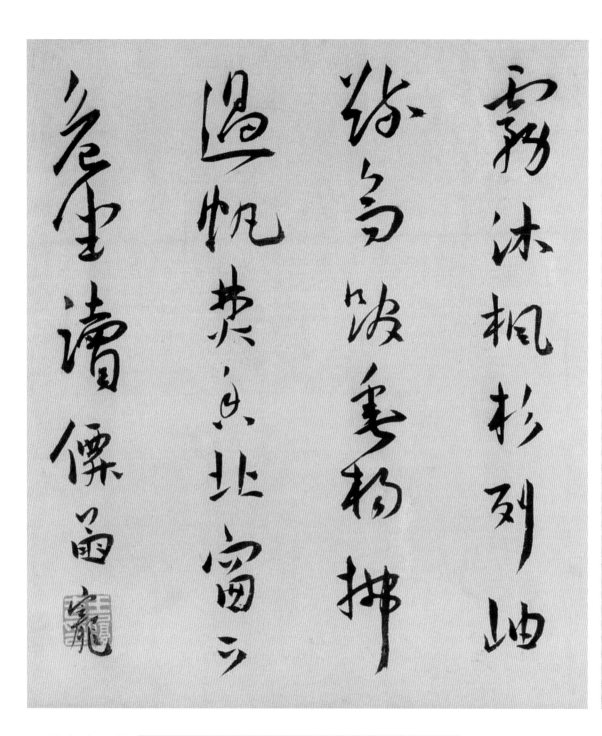

王寵《千字文》局部　1527年　紙本　28×463.6公分
台北故宮博物院藏

千字文作爲歷代書家的日課，也是一個不可或缺的表現題材。它提供書家日常應用文字的基礎，也呈現出書法家對於不同字型的駕馭能力。一個書家所寫的《千字文》除非刻意表現出不同的風格，否則很容易流於千篇一律。

王寵《李白古風》局部　金粟山藏經紙本
23.6×283.7公分　北京故宮博物院藏

《李白古風》與《千字文》的章法接近，蓋爲同一時期的作品。筆畫的形式較爲固定而統一，尚未有豐富的表情內涵，結字體勢雷同，大小輕重的反差不大，不過爽颯而清勁的線條，有一種亭亭淨植的味道。

《九歌》

1527年 29.1×479.0公分
美國普林斯頓大學美術館

「質」與「妍」，一對審美範疇中看似不相容的概念，往往能在作品中塑造出相輔相成的效果。「古質今妍」命題的提出，主要側重於從時間的概念上區分藝術作品的性質——因為在時間的進程中，藝術技巧不斷被精緻化與形式化所導致的藝術風格趨向巧麗與妍美，似乎是一種必然而正當的結果。

其次，人類社會的發展由單純趨於複雜，藝術的風尚受到時代心靈的制約，不可避免地走向繁複與過度表現，也使時間距離較遠之物象保留了一種純真與古樸的美感。但是在所有技巧與形式的發展趨於完備之後，因流於形式化的空洞之藝術，亦逐漸喪失生命，由此，「質」與「妍」的相對概念便不再侷限於時間之差，而是一個作家所欲與其時代、社會保持的距離。是他對他自身與人類社會觀照的結果。

當一種藝術形式過於貼近其時代，會因距離太近而喪失包前孕後的容蓄力，觀者既無從窺出其與傳統的聯繫，也無從得到走向未來的指引。事實上，藝術家必須與人群保持距離，卻不失遙遠。藝術的核心除了藝術形象本身須具有優越性之外，在形式中各要素的彼此協調的背後更重要的，是傳達著藝術家本人對人類事物的理解與情感。在書法中，筆法、結構與章法的表現，透露著書家自深厚傳統中所蘊取的材料，這些形式除了具有美感的意義之外，還有其自身所涵蓋的意象範圍以及書家所能賦予此意象的聯想。

從《九歌》來看，這題材本身與其所處時代有相當的距離，但這並非理解此作品

的最佳切入點。這件作品雖是行草，但是章法卻是魏晉小楷之特色，字體距離適當，無或遠或近，或密或疏之處。布白十分平均，體勢呈同一方向。王寵之的今草章法是以字群組合為多，此篇主體仍為單字，只是字與字之間有呼應、承接、偃仰關係，合於「形勢遞相映帶」的原則。王寵用筆冷靜含蓄，顯示他自制與不率意的態度。結字綴入章草，使他作品中保有時間推移之感。

王寵在這件作品中表現了質樸的漢魏風格，也顯示出其與時代的一種距離以及他的觀物態度，他對古代的詮釋引導他創造出令人耳目一新的形象。

魏 鍾繇《薦季直表》 真賞齋帖本

真賞齋帖主人華夏與文徵明過從甚密，文氏嘗繪《真賞齋圖》並文，豐坊亦有《真賞齋賦》。華夏好古敏求，家蓄法書名跡與上古刻石，《真賞齋帖》由文徵明父子摹勒，章文雋刻，卷上為鍾繇《薦季直表》，卷中《王義之袁生帖》，卷下《王方慶萬歲通天帖》，成於1522年，是當時重要而珍貴的刻帖，陳昌齊稱「明代刻帖第一」，對吳中書家領略魏晉書風助益甚多。

明 文徵明《西苑詩》 局部 停雲館帖

文氏《停雲館帖》歷時二十四年始成，趙宦光云：「此帖」鏤不計工，為期滿志；完不論日，第較精粗。」其刻工精緻費時有以也。孫承澤稱《停雲館帖》清勁不俗，近世諸刻推此第一。可謂讚譽有嘉。

《宋之問詩》

局部 1529年 卷 紙本 東京國立博物館藏

汲古求新，始終是人類對自身文明發展的一種願望，與表達自我的一種方式。對藝術家而言，藝術形象的更新變化，意味著視覺意象的開拓與自傳統中不斷陶鎔孕化的結果。自魏晉南北朝以降，書法即結合了藝術家的文學修養與人品風度，外化成一種整全無法分割的形象，在重視「象外之意」的哲思氛圍中，提煉出一套非關純粹形式的藝術批評觀點，是以六朝以降的歷代書品論當中，無不以書法形象本身誘發的聯想力及其能興發的意趣作為品評的標準。藝術形象的類型與傳播，固與藝術鑑賞本身所引導的審美價值成正比，但同類的藝術形式在不同時代、不同心靈的解讀之下，或能有新的意象與美感產生。無可置疑，強調單一價值或僅視一種風格為完美典範，容易扼殺藝術創造的多元表現，然而，藝術家不得不在傳統中披沙撿金，選擇自己表情達意的工具。

魏晉風度藉由法帖流傳下來，箋素上流便的筆跡，經過材質與刀斧的轉換還存多少餘韻，似乎難以估計。然而，藝術家的慧心可以消解雕鑿失真的形象，經由不斷的實踐與揣摩，從中覺悟出新氣象。王寵三十五歲以前的行草，缺乏速度與輕重的變化，筆畫的轉折與銜接之處較不自然。以楷法為行書的習慣，使其行氣不見淋漓酣暢的姿態，古人曾批評其書「棗木之氣甚重」，即因其受到刊刻法帖截斷筆意的影響。但是王寵書法仍有其優點，他法度嚴謹，基礎深厚，創作時，並不急著跳脫傳統自立門戶，

而是長久浸潤於魏晉唐人之間，慢慢理出自己對於章法的體會。退去了法帖的糟粕，更能還原魏晉的真貌，進而達到遺貌取神的境地。

不同時期的落款

出自1518年《自書詩贈顧懋涵》

出自1526年《草書詩》

出自1528年《草書李白詩卷》

出自1529年《韓愈送李愿歸盤谷序》

此卷行氣流美，輕重急徐的變化十分引人注目，長撇或捺不作銳筆出鋒，而是緩鈍輕迴、藏頭護尾，或嘎然而止，蘊蓄了一股力量，樸雅卻不顯滯拙——此乃王寵一貫的作風——而，筆致靈巧，意隨筆出，字體揖讓、映帶、敧側、聚散，隨勢所出，漸趨老成。有泯滅圭角，圓潤麗澤之可愛，生動之趣躍然紙上。

王寵與二王、懷素 字例比較

懷素「異常佳」

王獻之「鴨頭」

王寵「點頭」

王獻之法帖

王寵書法淵源大令，是當時一個較具普遍性的論斷。蓋二王雖同屬晉人風度，但兩者之間亦有區別。王義之用筆精嚴，技巧高明，王獻之筆法樸素、章法流美。就王寵而言，兩家都是重要的學習對象，在王獻的書法中，行書方折嚴謹的筆法和獨體不連綿的章法類似王義之，結構的空間安排和樸素的技巧出自王獻之。但因整體骨力較弱，晚年的行草書復參入較多懷素筆意，故一般以為趨向於小王系統。這是書法史上形式流派的重要分類，不過難免以偏蓋全，但可讓觀者更仔細地去思索藝術形式上的差異點。

以韻度勝的王寵書法

藝術作品的產生，取決於一代之思想與當時的社會文化風俗。王寵生長在明孝宗和世宗統治階段，是一政治穩定、經濟繁榮的承平時期。士大夫不再嚮往高隱山林的幽居生活，他們積極入仕，追求對社會的建樹，期望發揮經世濟民的才能。這一歷史時期，給予知識份子一種光明的前景和樂觀進取的精神，在生活物質無虞匱乏之後，對文化藝術的需求，和享受人生的奢華，並峙而生。在元末明初的動亂之後，終於得到喘息的明代士人，在藝術作品中，無不表現出一種安定時期的閒適與文雅，一種穩定之後欲突破的變化與追求新奇的願望。藝術家沿著中庸之道而進行的各種嘗試，象徵了他們深知開創的艱辛與守成不易的道理。

蘇州一向有深厚的人文傳統，優越的地理位置造就了她富庶的經濟環境，秀麗的自然山水，給水鄉澤生的畫家提供了便利如自家庭院般的景色。蘇州在明代的科舉成績往往高居全國之冠，讀書人追求務實廣博的知識，喜好讀先秦兩漢的散文，學作晉唐風調的詩歌。在文學、藝術和日常生活中，都充斥著種種復古的好尚。社會不斷進步著，蘇州的硬體建設日益發展，南宋時期，蘇州已經非常繁榮，明代成化到嘉靖年間，更是亭館櫛比，商賈雲集，使當時目睹繁華興盛的士大夫大嘆世風轉變之快。這樣一個集經濟、自然與文化條件於一地的環境，自然產生了一種獨特的地域性文化。

蘇州地區文藝活動興盛，士人文會雅集曾不間斷。雅集雖然帶有游宴性質，卻能團結地方力量，凝聚士人共識。吳中地區清談魏、晉、唐、宋，自元末顧阿瑛玉山文會以迄明代中葉，沈周、劉珏、徐有貞、史鑑、吳寬、都穆、朱存理、李應禎、祝允明、文徵明等人，無不藉由藝術交流的網絡獲得更多資訊，以增加整個蘇州地區藝術家的實力與聲望。這些人往往交流的，或者能考辨源流，廣博的藝術史知識與高明的鑑賞能力正是此地藝術家的共同資產。在王寵的年代，文徵明的賞鑑事業正開始興盛，透過與許多收藏家的交流，拓寬視野，豐富藝術表現之內涵，因此，王寵雖然在藝術形式上表現比較單純，但他也巧妙地融合了晉唐以下之風格。

評騭書畫與收藏鑑賞，可說是影響明代中期書畫風氣的重要因素之一。鑑賞活動偏向於理性層次的認知，它在無形中提供了形式上的新的可能性的發展。藉由觀摩活動和互相的討論，激發出新的藝術思維，有關收藏品的時代性與風格，也陶冶著藝術家的藝術表現與對不同風格的接納度。

成化、弘治年間，吳寬、沈周等學習宋人，無疑是受到當時士大夫流傳的宋人書跡之影響。而書壇泰斗徐有貞和李應禎開始另闢蹊徑，不再追隨趙孟頫所開闢的專尚晉、唐路線，這其中雖然有許多值得探討的因素，但是明代中葉蘇州地區的書法家，確實開啓了比趙孟頫更多元化的寬廣道路。王寵的書法歷程正是在這種環境中成長茁壯的。元代大師趙孟頫的地位此時仍然十分崇高，但也已經有人開始批駁他為奴書，

祝允明曾反對這種意見。雖然祝氏書學兼涉魏、晉、唐、宋，但他認為漢、魏是書法的根源，追本溯源才是正途，基本上，他是同意趙孟頫將魏晉書法放在最崇高的地位，而認為書法的學習，必須以魏晉風格為最高目標。文徵明踵武趙氏，因此，其所追求之藝術境界與其說是魏晉風格毋寧說是趙孟頫式的。

在一片專尚魏晉的聲浪中，宋代書法的影響力漸漸竄升，但還未全面攻佔藝術市場，而在一些保守勢力的轄伐下，宋人想居於書法藝術的主流，仍是十分困難，必須到了萬曆以後情況才有轉變。

王寵正處在明代書壇第一個大放異彩的時期。他選擇了跟自己個性、興趣相近的魏晉書法作為藝術創作的終極之道。與他的前輩們不同的是，他並非僅取魏晉書法之形體，他在精神層面上亦契合於魏晉士風，他的生活與人生直是一種道家式的態度，屏棄功利的思想，他的書法則表現出一種虛靈簡澹的樸素風格。

王寵書法以小楷和寸楷行草見長，當時較大篇幅的作品還不普遍，王寵的大字作品極少，他的書寫形式還是比較傳統。他早期的楷書以鍾繇和虞世南為主、中歲試圖融合晉、唐，最後則創造出自己的面貌。王寵對魏晉小楷的體會，自其三十三、四歲以後的作品可見梗概。大抵書寫時藏頭護尾，含蓄不露。飄逸的氣質，不是由迅疾瀟灑的筆畫構成，而是出於一種游刃於法度與趣味間的筆意，破卻嚴謹的結構所得到的率意天

王寵和他的時代

年代	西元	生平與作品	歷 史	藝術與文化
明孝宗 弘治七年	1494	（1）王寵生。	平貴州苗變，設縣治之。	沈周畫《倣大癡山水圖》。
明武宗 正德元年	1506	（13）與兄王守併以儁造選隸學官，補校官弟子員。	劉瑾竊權朝政日非，韓文等叩閣門倡九卿入奏彈劾劉瑾。	進吏部左侍郎兼翰林院學士張元禎逝世。

真，其脫略筆法的「熟」而達到一種「生」，實乃得自顏真卿的啓發。明代安世鳳認爲，王寵眞書自王獻之以下，歐、褚、顏、柳莫不竊用之。確實如此。蓋大家無所不學，無法不備，然而王寵的藝術觀一直很明確，他對藝術形式的塑造，始終捨流麗而就樸質。

王寵的行書，越過了趙孟頫的窠臼，直接取法《淳化閣帖》一類刊刻法帖，他不能避免走在宋克、祝允明、蔡羽、文徵明等人走過的道路上，但是他對《閣帖》中魏晉風格往往有獨到的體會。他仔細地研究了二王嫡系子孫們的面貌，智永、孫過庭、虞世南、顏眞卿、米芾等都是他重要的參考對象，汰除與魏晉風格不合之渾濁、粗曠與狂野，晚年，他在魏晉精神之中參入了唐人筆意，但基調不變。而他的草書則較多取法王獻之和懷素，尤其吸收了懷素小草的圓勁凝練的筆勢。

王寵書法的節奏幽靜而平緩，加上沒有奪目的顏色與形體，往往容易令人忽略。他的結構疏略，但在疏放中充沛著自由與無礙的氣息，彷彿遼闊地遨遊於天地之間。他重視創作時的精神狀態，卻不太在意墨色的變化與章法大小的安排，心靈凝住於一筆一畫，行於所當行，止於所不可不止。因爲這樣的創作型態，故其所以能心凝神釋，收視反聽，得晉人風流蘊藉之「無意」也。

不同時代的審美觀與對藝術價值的認知似乎一直考驗著人類對於藝術的欣賞與見解，明人認爲：「王履吉初法虞、智、行書法大令，最後益以遒逸，巧拙互用，合而成雅。文以法勝，王以韻勝，不可優劣也。」又說：「祝得魏肉，文得晉腴，不可優劣也。」對祝、文、王三人書藝上的評價以爲彼此各有所長，無法專善，但在神韻氣質上，咸以王寵能得晉人之韻度，他人不及也。明代文學家胡應麟說：「履吉書蕭散縱橫，天眞爛漫，近代書家恍忽晉人風度，僅睹此君。」這些評價在現在看來仍有其客觀的意義。王寵的書法有較多「天眞爛漫」的氣息，骨力稍弱，結字疏拓，用筆單純，純是一種以內在性靈情志爲趨向的藝術表現，這種書學上的抒情傳統，到了晚明有更爲驚人的發展，這是王寵作爲一代書壇巨匠所開啓的道路，也是明代書學在復古的風潮中所達到的理想境界。

對於當今的藝術家而言，如何從前人的腳步中走出創新的道路，保持傳統與現代之間的平衡，在古典的精髓中鎔鑄新時代的理念，或者調和前代大師與自我之間的關係，都是藝術創作上的重要問題。王寵對魏晉的詮釋，或許能給後人一啓發。然而，不論技巧如何演變，形式如何發展，藝術家的人格與心靈才是創化的根本。王寵的書法，固然是在蘇州的文化氛圍與書壇的歷史傳統中形成，但他的人生觀與人格特質，是他藝術境界的根源，他所汲取的藝術傳統與所創造的形象並不如他書法風格所表現之單純，因爲每一件成功的藝術品背後都有大量而豐富的觀念、形象蘊含其中，藝術家如何調和這些複雜的內容，觀者必須從一個完整而無法分割的整體去分析、回溯。

閱讀延伸

薛龍春，《中國書法家全集‧王寵》，石家庄：河北教育出版社，2004。

國立故宮博物院編輯委員會，《王寵書法集》，台北：國立故宮博物院，1992。

年號	西元	書跡紀事	大事	人物
正德六年	1511	（18）師事蔡羽於包山精舍	江西、四川、山西、廣東山民、農民率眾分別在各地起義，但終失敗。	馬中錫下獄，御史盧雍追訟其冤，令復官。
正德十二年	1517	（24）書潯陽歌、楞伽弔古詩。	王守仁鎮壓大帽山農民起義軍。橫水、左溪、桶岡三寨農民起義失敗。	文徵明繪《湘君圖》贈王寵。
正德十三年	1518	（25）正月二十八日題文徵明藏宋克畫竹。	葡萄牙遣使臣三十多人來明朝貢。	欽天監博士朱裕請修曆法。
正德十四年	1519	（26）王寵第四試。	寧王宸濠叛變。	王守舉於鄉。
正德十五年	1520	（27）秋遊包山歸，寓楞伽寺，子重宿余寓所，出墨本破邪論臨之。	武宗自瓜州、鎮江、揚州、通州回京。	孫太初卒。
正德十六年	1521	（28）有辛巳書事詩以諷時事。八月觀祝允明小楷書東坡記游於清賢堂。	武宗卒。皇后與大學士楊庭議立朱厚熜為帝，引起大禮議之爭。	王陽明擢南京兵部尚書。徐渭生。
明世宗 嘉靖元年	1522	（29）與吳次明、湯珍、王守看竹石湖草堂。		華夏《真賞齋帖》火前本竣工
嘉靖二年	1523	（30）郡守胡纘宗刺吳門，憲射禮，舉王寵以為賓。	五月，明廷廢福建市舶司。	唐寅卒，祝允明為其作墓誌銘。吳爟卒。
嘉靖三年	1524	（31）書《辛巳書事》。用印首次出現「雅宜山人」、「韡韡齋」。	大同五堡兵變。	王鏊卒，年七十五。
嘉靖四年	1525	（32）作《送家兄履約會試二首》。		祝允明書《草書古詩十九首》《陶淵明飲酒二十首》。文徵明跋《季姪文稿》。
嘉靖五年	1526	（33）書《離騷》、書小楷《九歌》。	明世宗朱厚熜為教化天下，宣揚儒學，立孔廟。	袁永之進士。祝允明卒。文徵明居官三年乞歸。
嘉靖六年	1527	（34）書包山詩冊。書入林屋洞二詩，七月，雅宜山人書於石湖別業。	韃靼入侵。明廷統一鹽價。	文徵明自京返回吳中。
嘉靖七年	1528	（35）自書《五憶歌》。冬，與文徵明寓居楞伽寺。	韃靼入侵大同。	王陽明卒。郭詡卒。
嘉靖九年	1530	（37）四月北遊燕趙，與四方先生議論廟朝制度。	北京天壇為丘壇建。	何震約生於此年。
嘉靖十年	1531	（38）草堂雜詩卷後題辛卯孟夏七日書於越溪堂。秋，病臥於石湖。	十月，陝西大旱，螟食苗盡。	文徵明跋《黃庭堅伏波神祠》。李夢陽卒。
嘉靖十一年	1532	（39）春，王寵兄弟與文徵明宿治平寺。	春，世宗為求子東巡，祭泰山。	詹景鳳生。
嘉靖十二年	1533	（40）三月晦日往虞山白雀寺，養病於白雀寺。四月三十日卒，請文徵明寫墓誌銘。	三月初開經筵。五月逮昌國公張鶴齡及其弟張延齡下獄。十月張延齡論死，張鶴齡革爵。	孫克宏生。